Alfanumerics
Rubén Fresneda
Del 6 al 20 de junio de 2014
Galería Espacio
C/ Carles Cervera 38, Valencia

Colabora: Galería Espacio

©De los textos. Marta Rosella Gisbert Doménech
©De las imágenes. Rubén Fresneda Romera

©Ediciones[74],
www.ediciones74.wordpress.com
ediciones74@gmail.com
Síguenos en facebook y twitter.
Valencia, España
Diseño cubierta y maquetación: Rubén Fresneda
Imprime: CreateSpace Independent Publishing
CD's: Linea2 (Valencia)
ISBN: 978-1499531985

rubfrero@hotmail.com
www.rfresneda.wordpress.com
www.alfanumerics.wordpress.com
www.galeriaespacio.com

Cualquier forma de reproducción, distribución, comunicación pública o transformación de esta obra solo puede ser realizada con la autorización de su titular, salvo excepción prevista por la ley.

Rubén Fresneda
Alfanumerics

Alfanumerics: Cuando los números hablan 7
Obra . 9
Bio . 31
Agradecimientos . 46

'Alfanumerics': Cuando los números hablan

Alfanumerics: De toda la sabiduría que heredamos de los griegos, nos quedamos únicamente con el alfa. ¿Y el resto? Rubén Fresneda defiende que lo "genuinamente" humano no es irremplazable.

La exposición de Rubén Fresneda analiza en profundidad la relación metonímica sustitutiva entre la codificación alfanumérica-administrativa y el individuo. En otras palabras, cómo la abreviatura numérica nos ha absorbido a todos y cada uno de nosotros, quitándonos el significado que un día tuvimos. ¿Nos sentimos desamparados, en esta especie de jeroglífico? No respondáis todavía.

26 años, 2 segundos de tiempo de reacción, 50 kg. Esto es una persona, un "yo". Imaginen que son un número. Vamos a ponerlo difícil; basémonos en el lenguaje binario, que alterna el "0" y el "1".

Intente mantener el ritmo de todo lo que le exige aquello que le rodea. Póngase a la cola de la Agencia Tributaria, del aeropuerto, de la universidad. Va a ser absorbido por una multitud de organismos e instituciones que configurarán su identidad a base de golpes de teclado, en la mayor parte de los casos. No más sentimientos, ni impulsos, ni posibilidad de queja ni palabra. Déjese la cartera en casa; también su instinto, por otra parte. Puede considerarse, literalmente —y si este es su nú-

mero binario—, un cero a la izquierda. Pero... ¡Ojo con que no le anulen! Mejor dicho: no se deje aplastar.

La historia de los diccionarios...ha pasado a la historia. El abecedario no es más que un recuerdo. Las letras se impregnan de desconocimiento y acaban difuminándose: los números toman el poder. La humanidad se reescribe con números, y **la expresión es abominada por un automatismo dogmático que corta nuestras lenguas**. Parece ser que es tiempo de rebeldía y desenfreno cifrado.

Esto es precisamente *Alfanumerics*; una orgía difícil de leer, pero fácil de digerir. Porque todos han comido sopa de letras en algún momento de sus vidas. Puede tomárselo como parte del juego o convertirse en una especie de Domiciano, el emperador romano que se pasaba el tiempo cazando moscas. Le proponemos la primera alternativa: intente pasar de los menudillos compuestos de letras y números a un sentido de realidad válido para usted. Comparta el resultado, o resérveselo. "Despierte, abra los ojos, piense", le incita el artífice de la serie *Alfanumerics*. Camine, mire hacia delante. En definitiva, "conozca su propio yo, y no el que lleva en la cartera", añade Fresneda.

"(...) A la intemperie –entiéndase como desamparo-, uno se vuelve abstracto e impersonal. Su individualidad le abandona (...)" (*La decadencia de la mentira*, Oscar Wilde).

<div style="text-align:right">Marta Rosella Gisbert Doménech,
periodista</div>

Obra

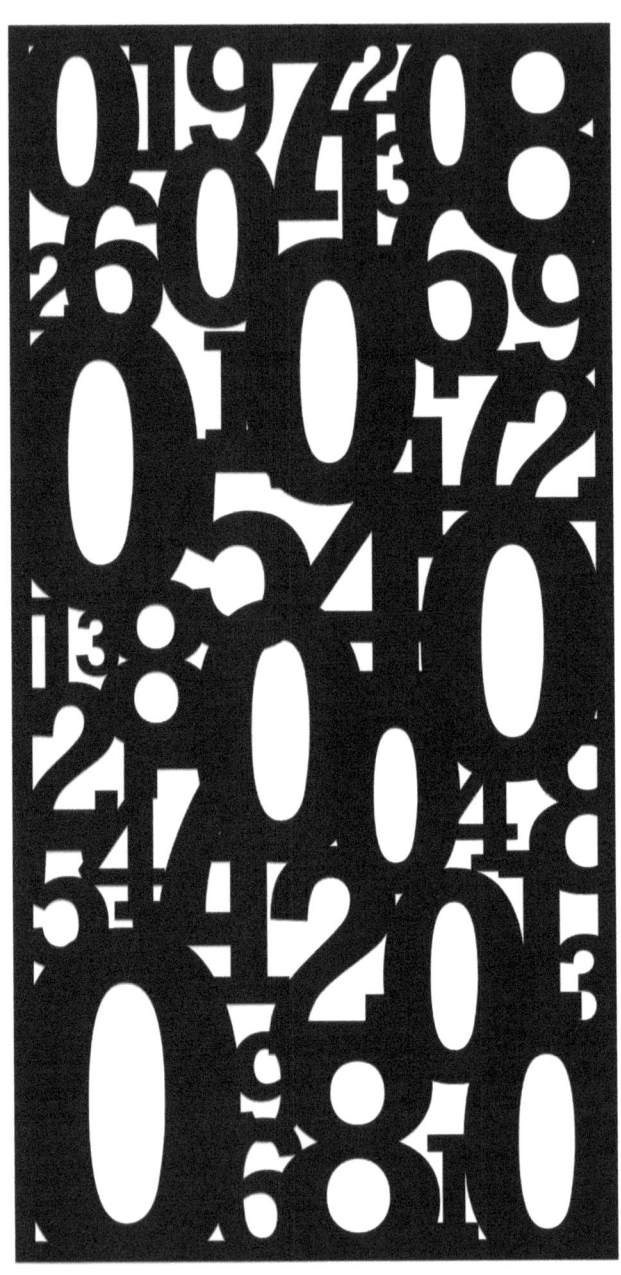

Autorretrato
Acrílico sobre madera. 120x60cm 2013
Colección Diego Martínez. Benidorm

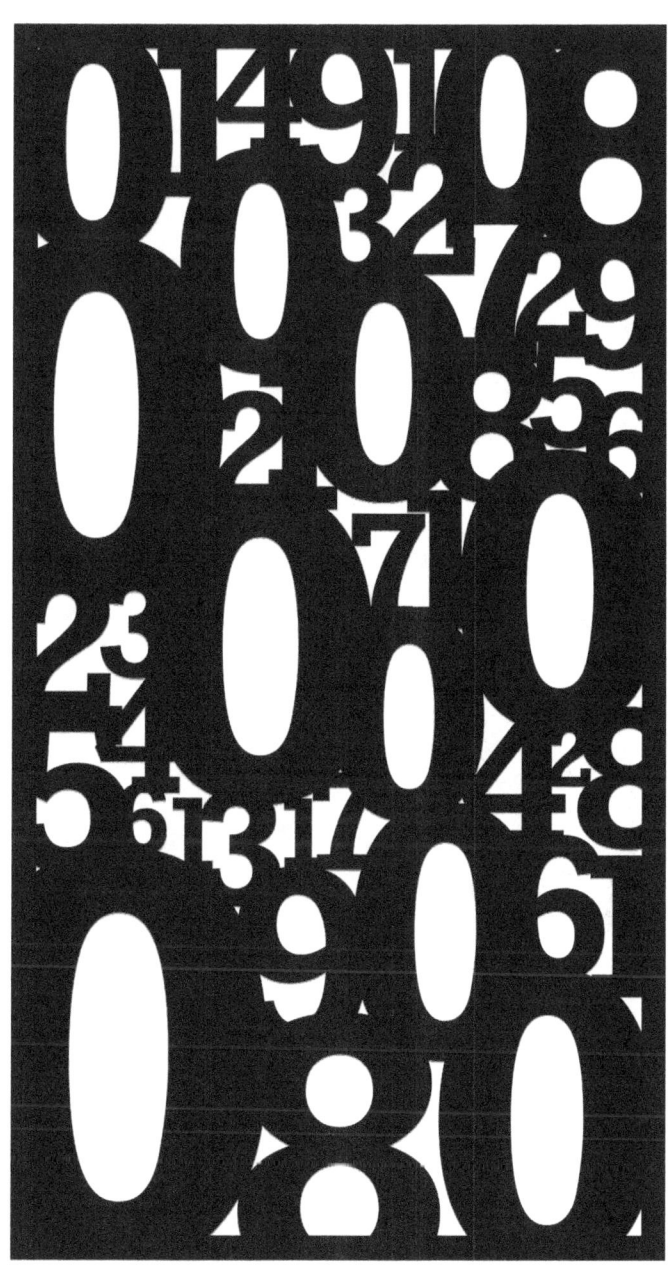

Autorretrato
Acrílico sobre madera. 100x50cm 2013

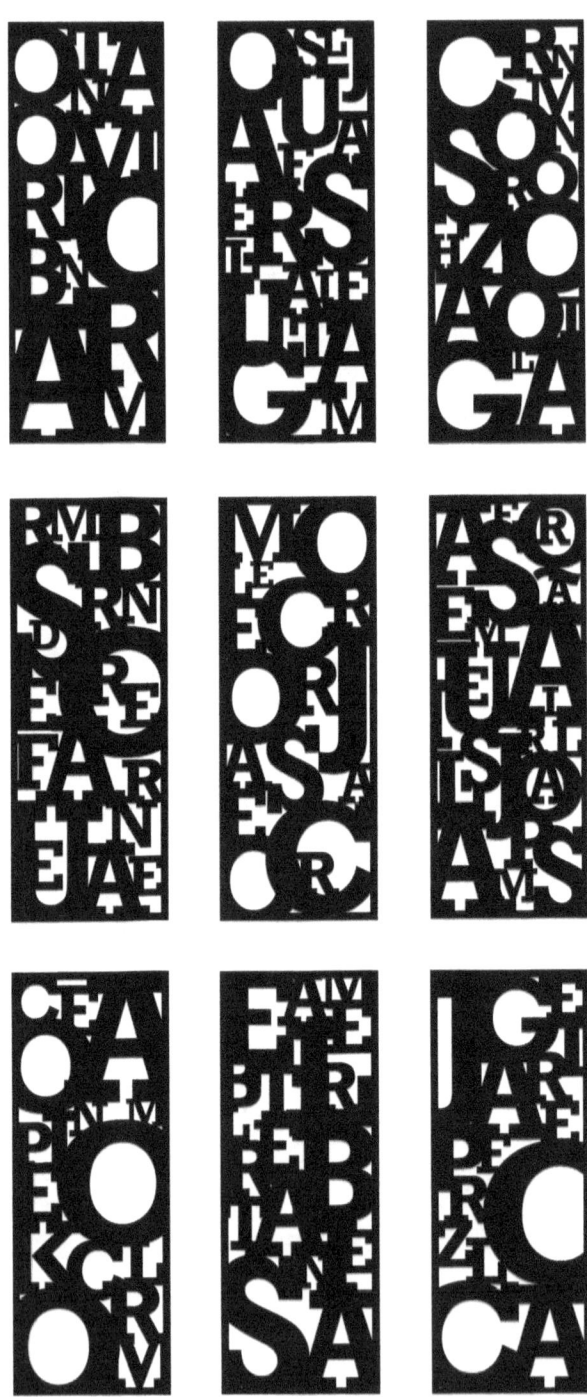

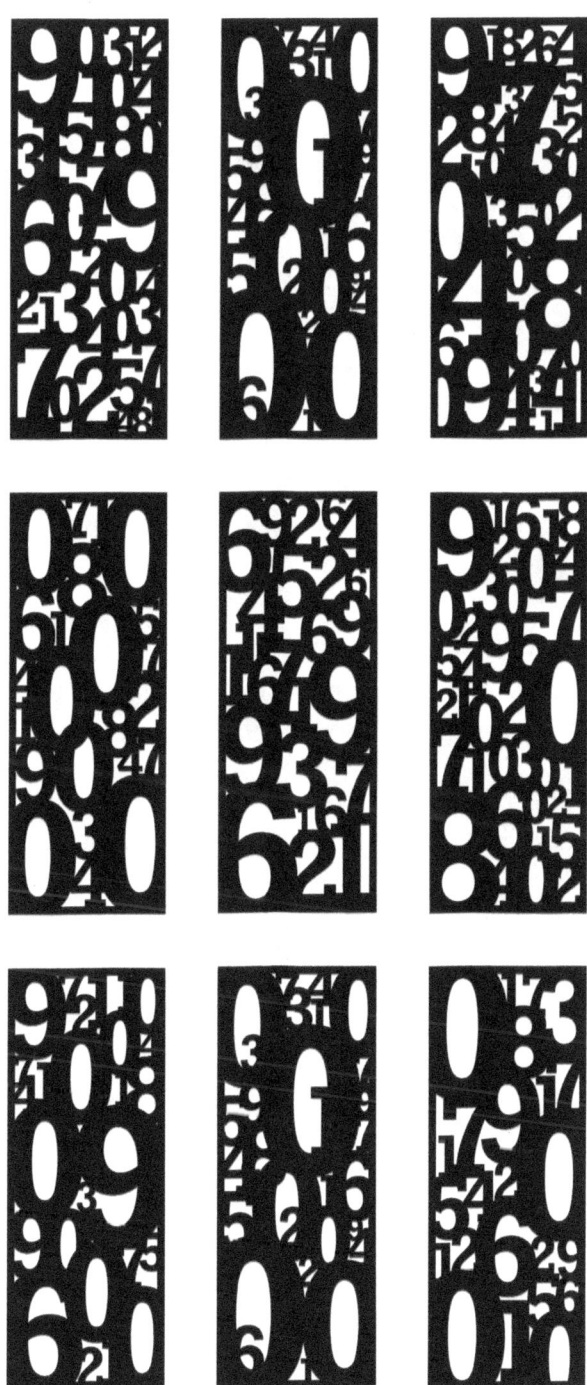

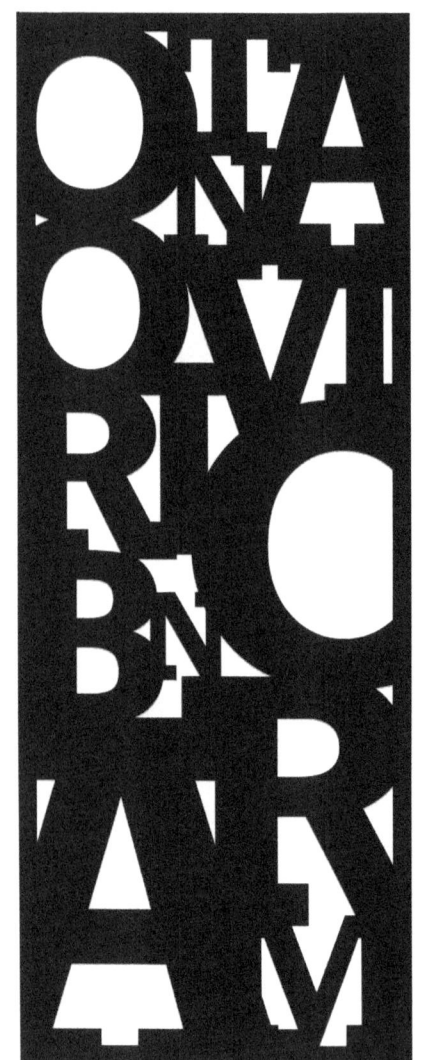
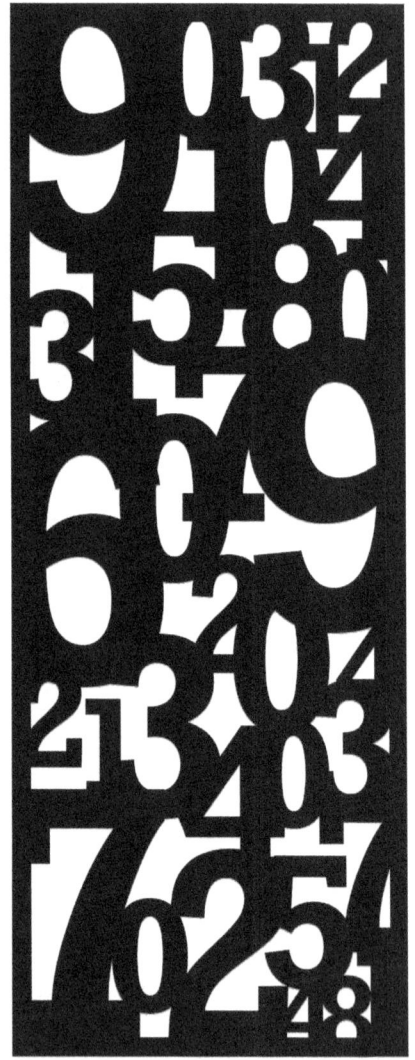

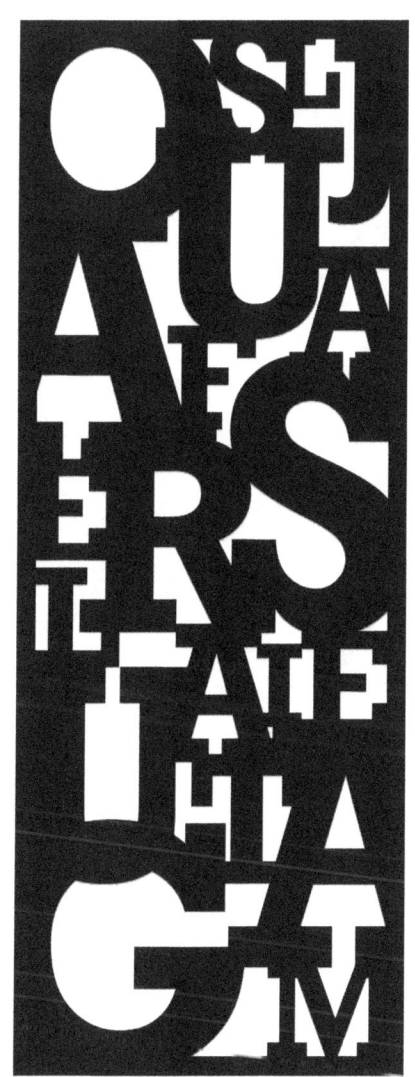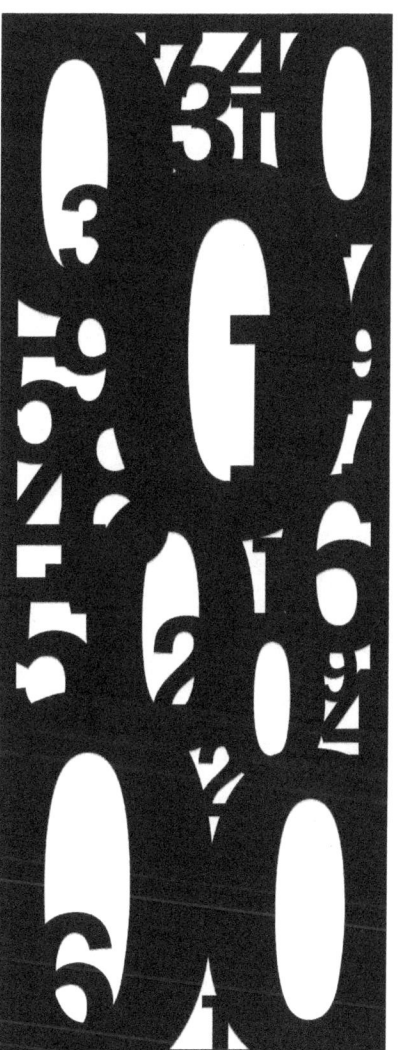

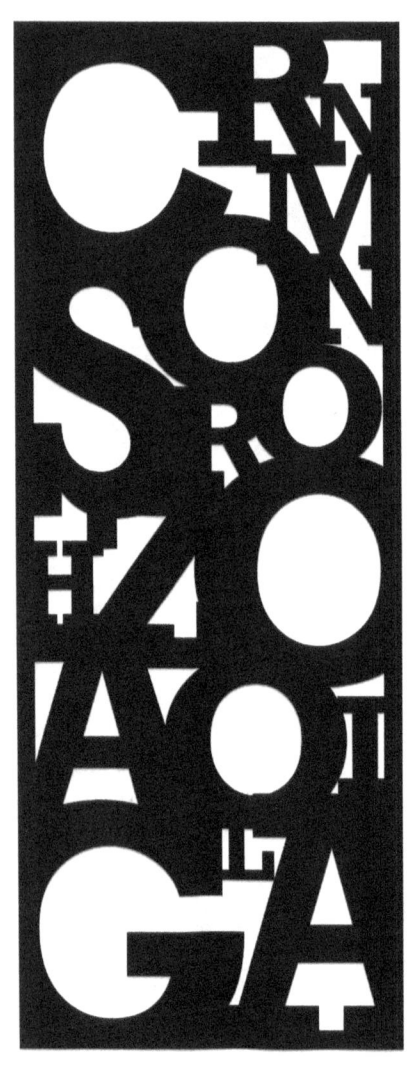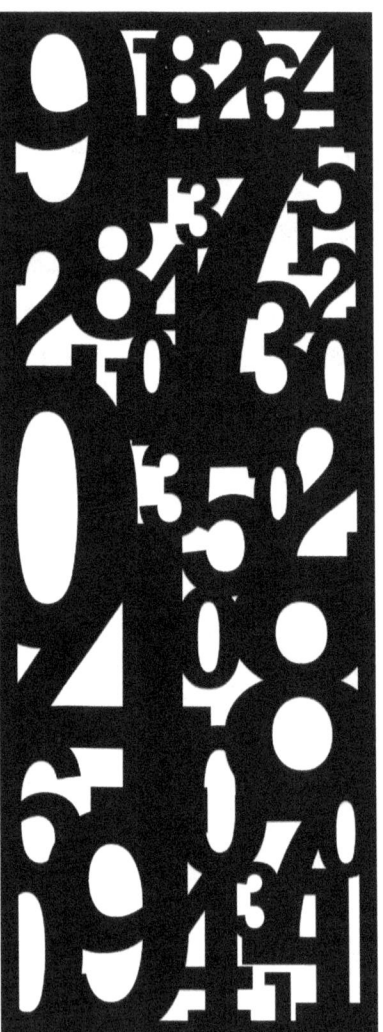

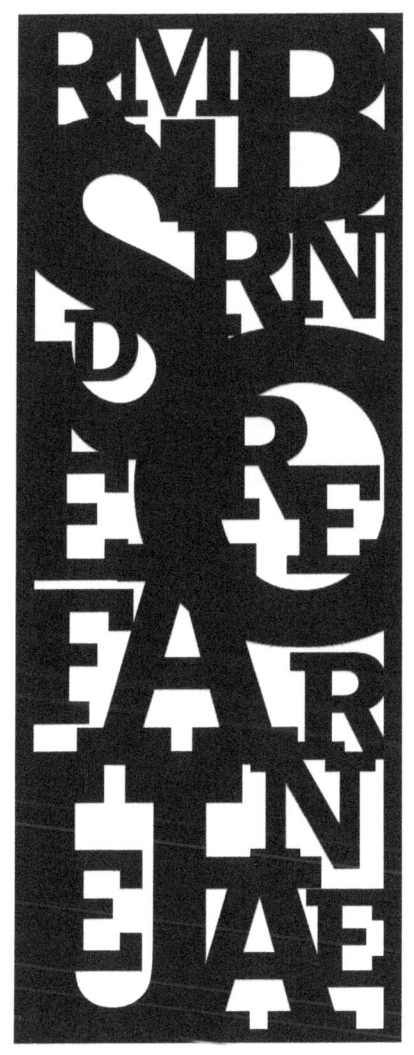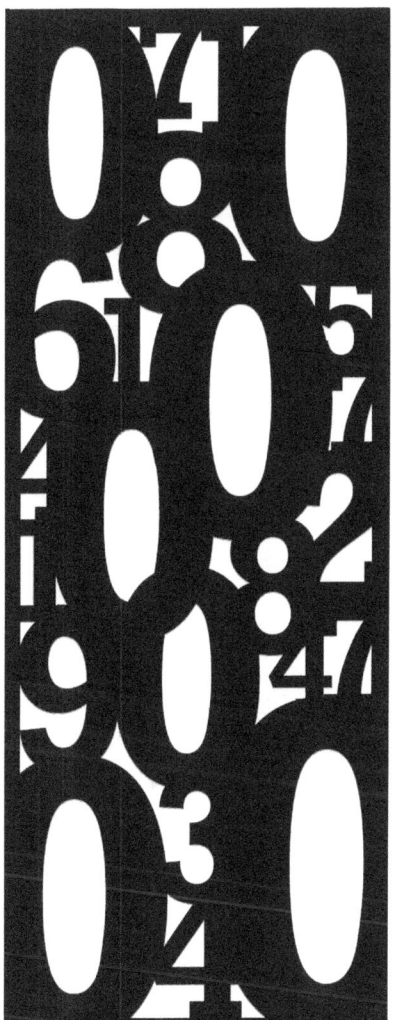

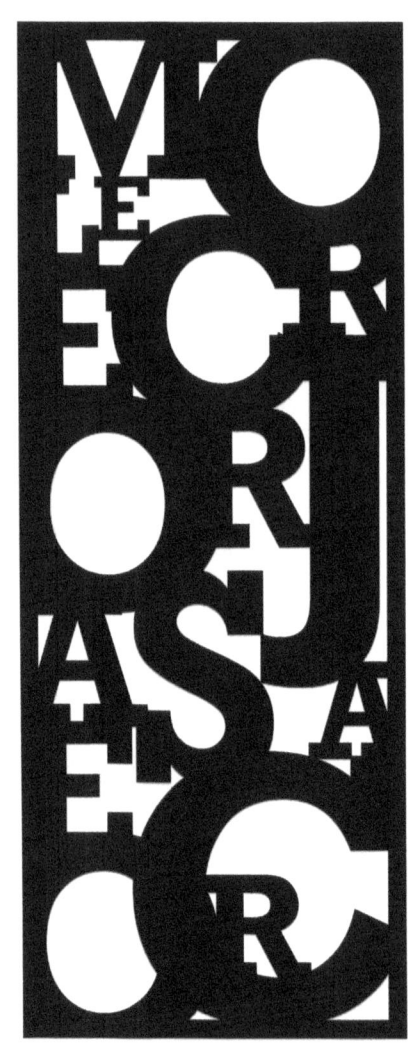
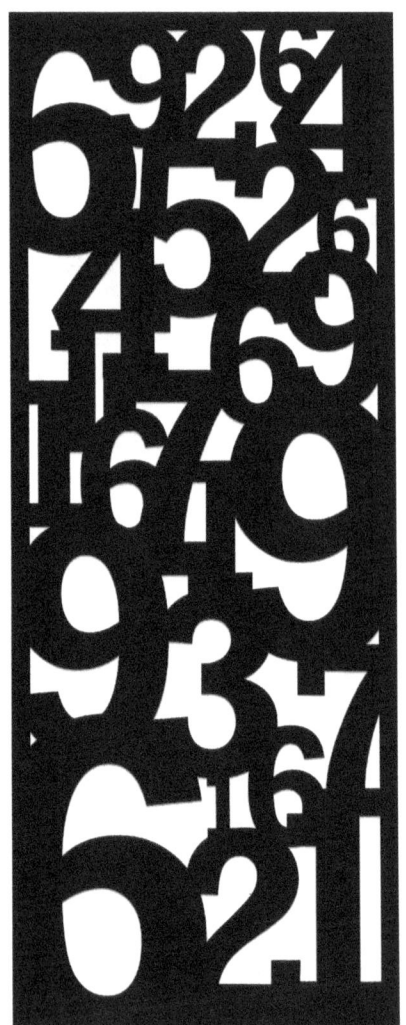

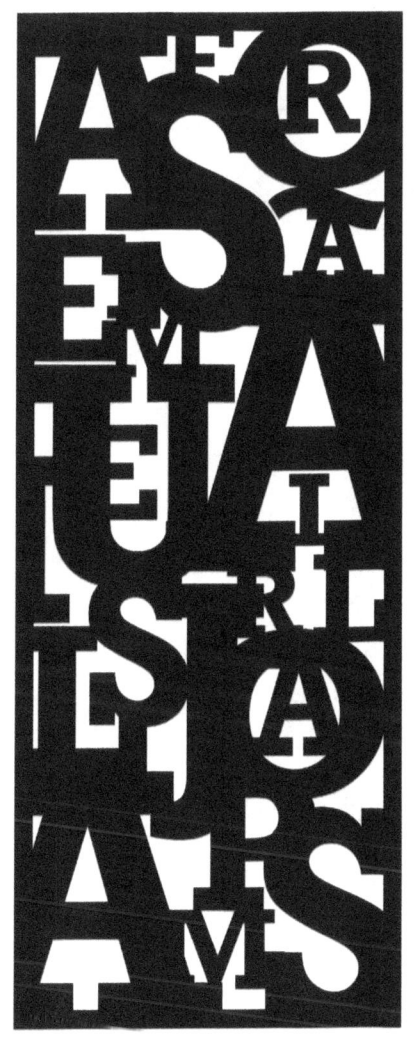 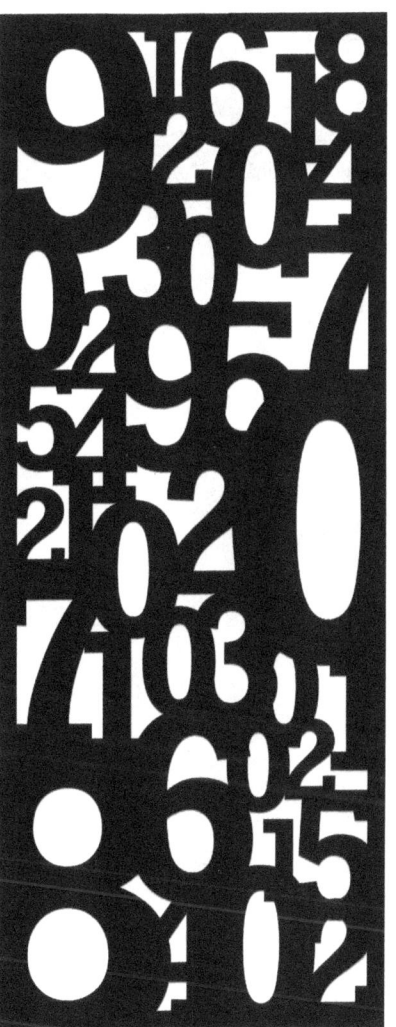

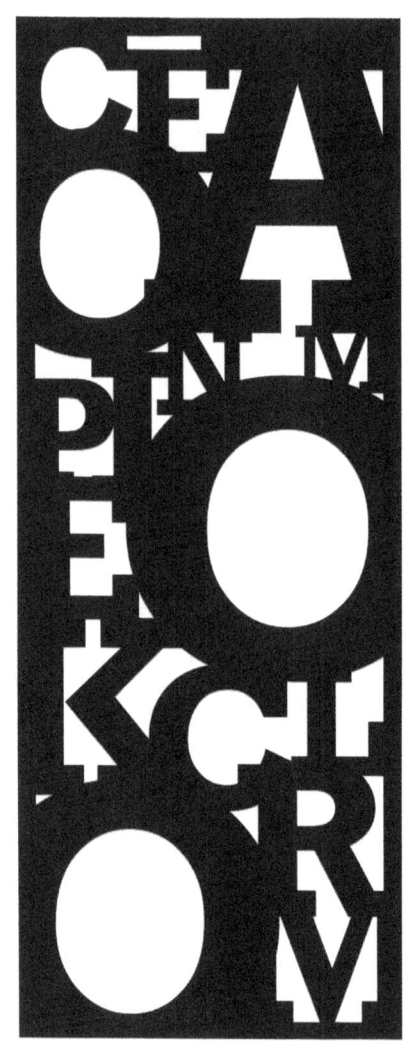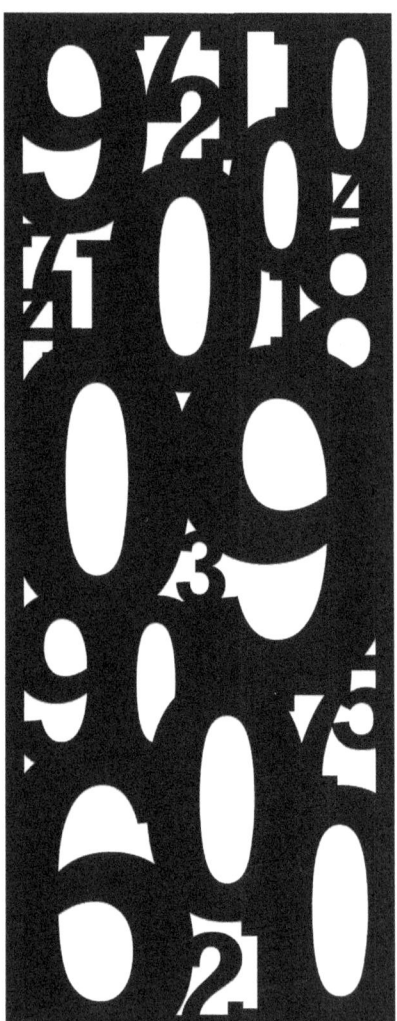

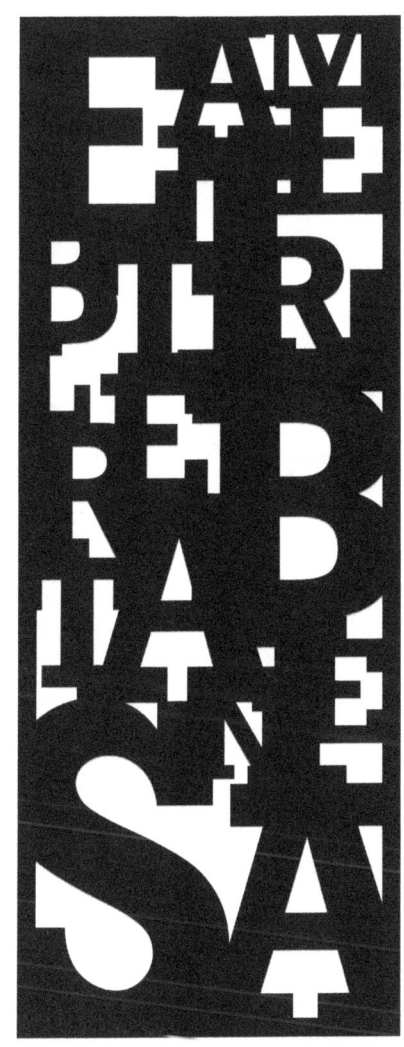 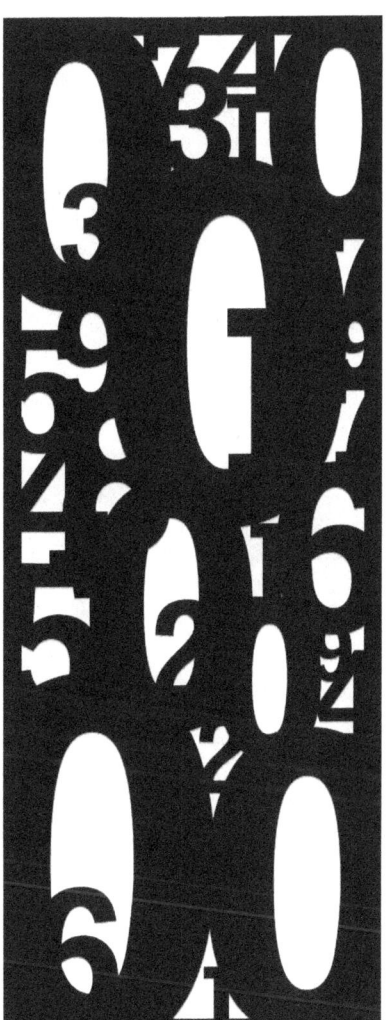

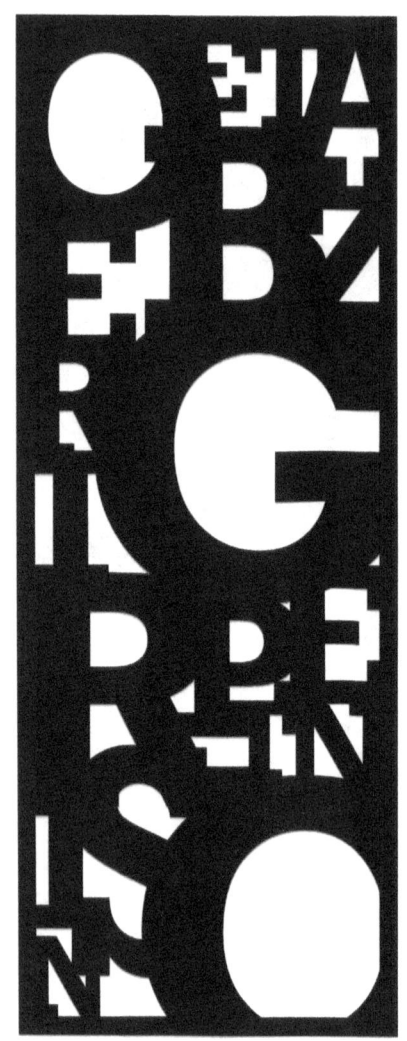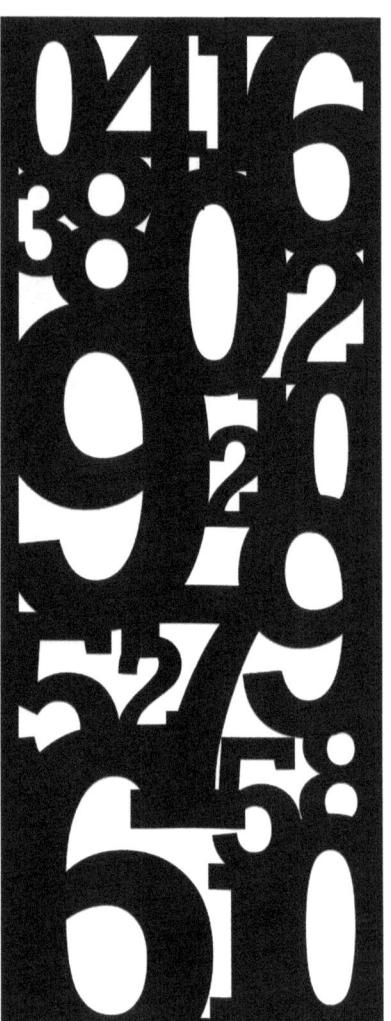

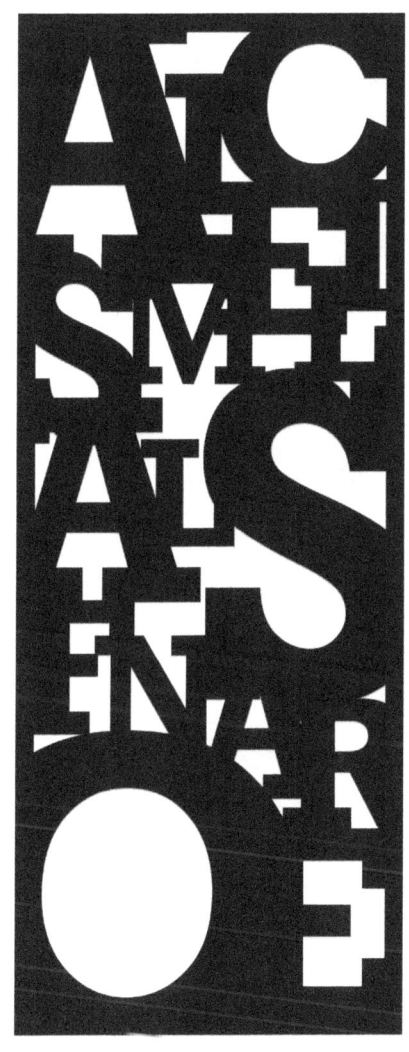
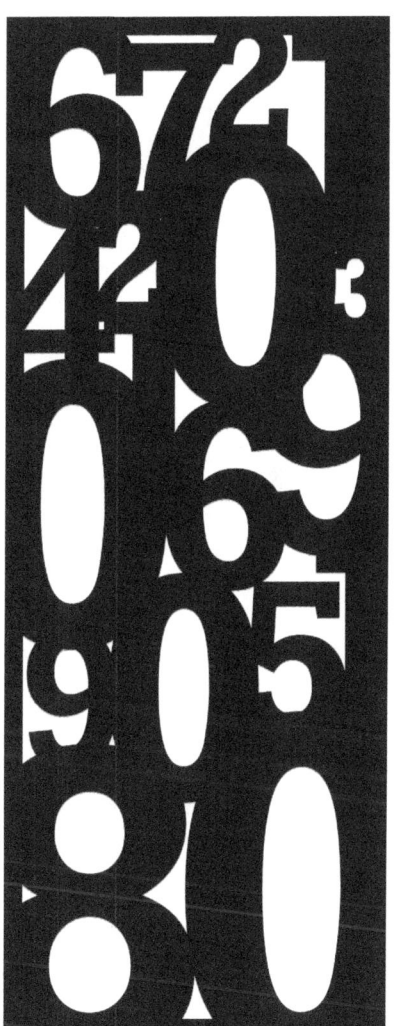

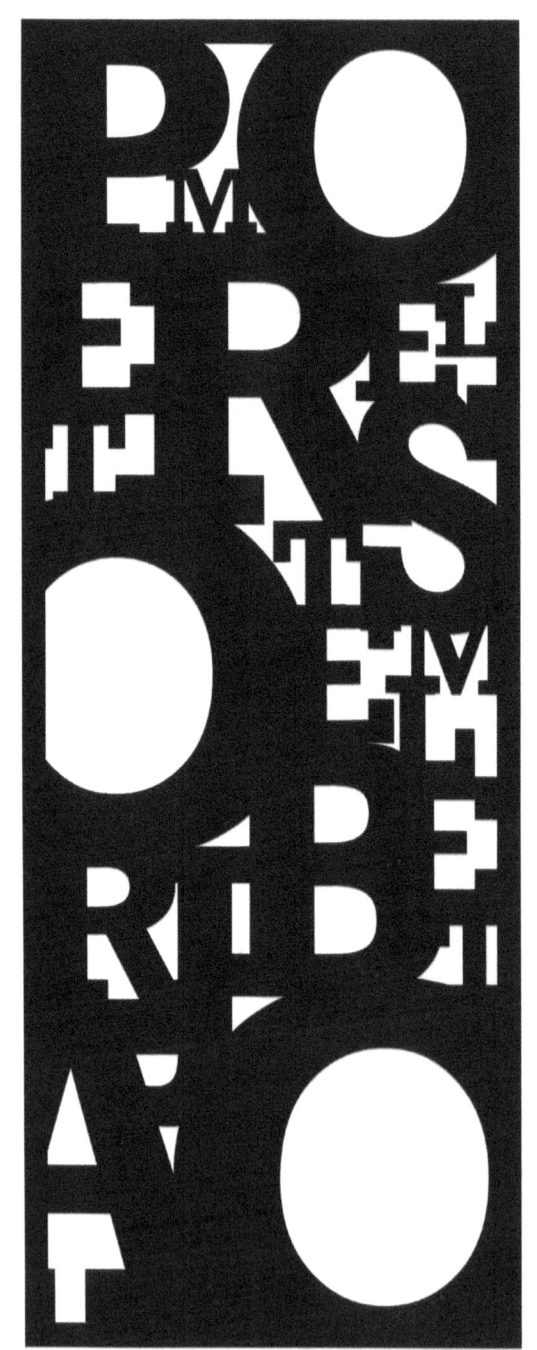

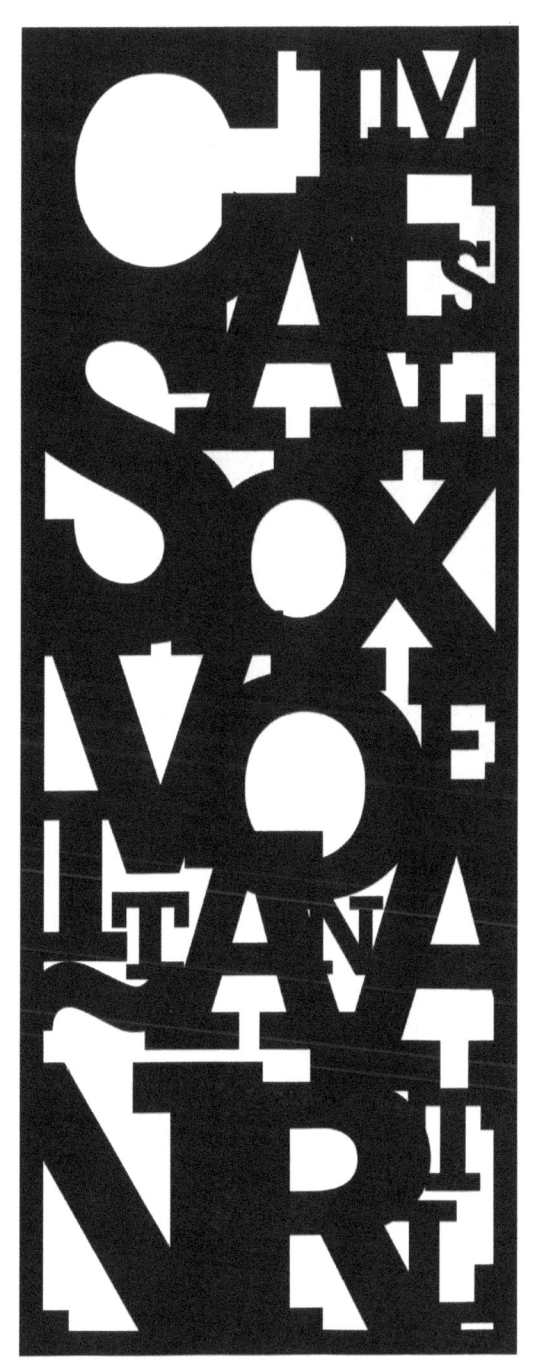

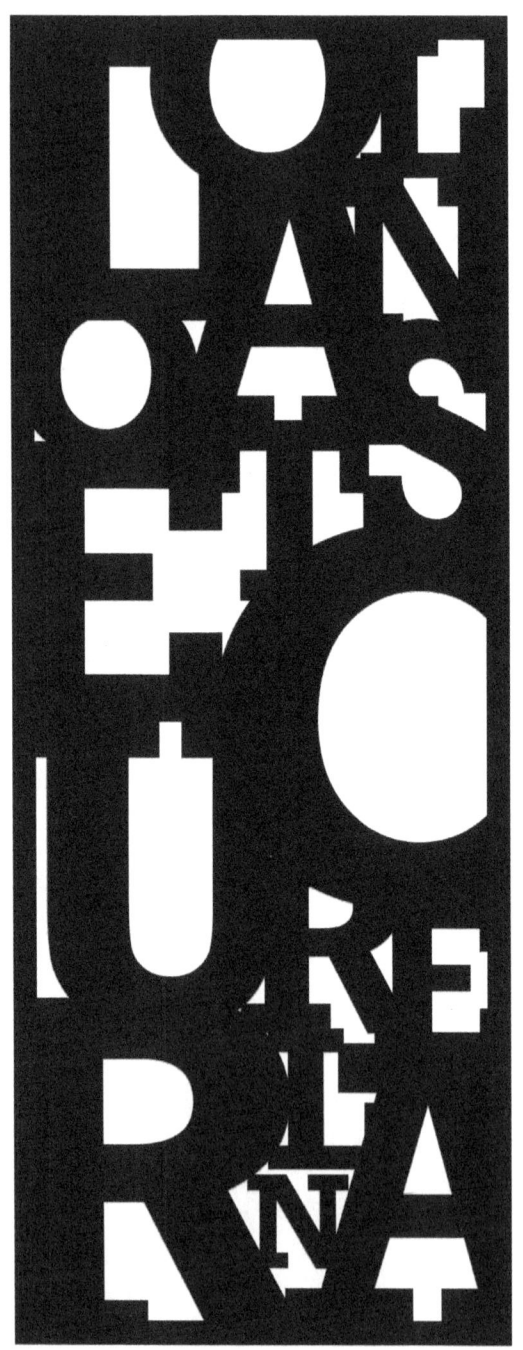

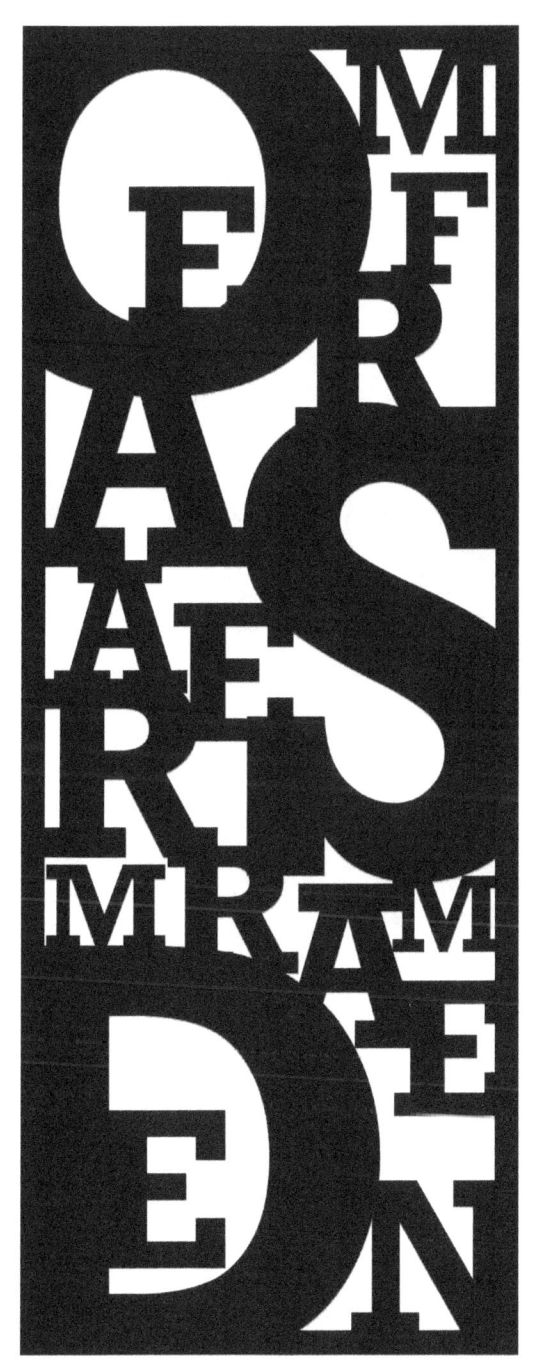

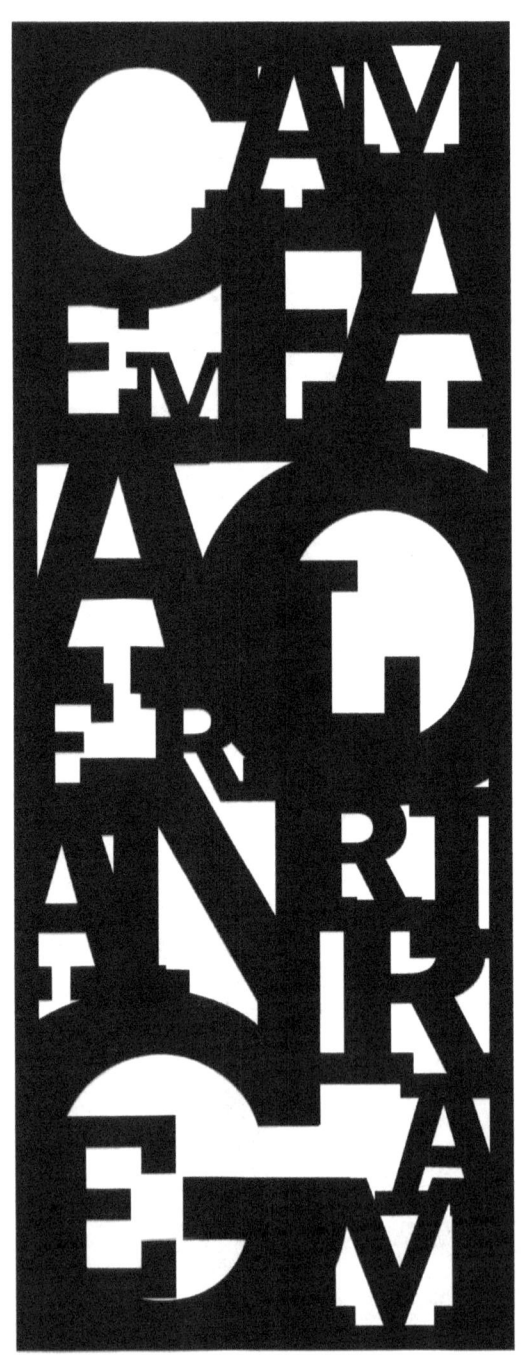

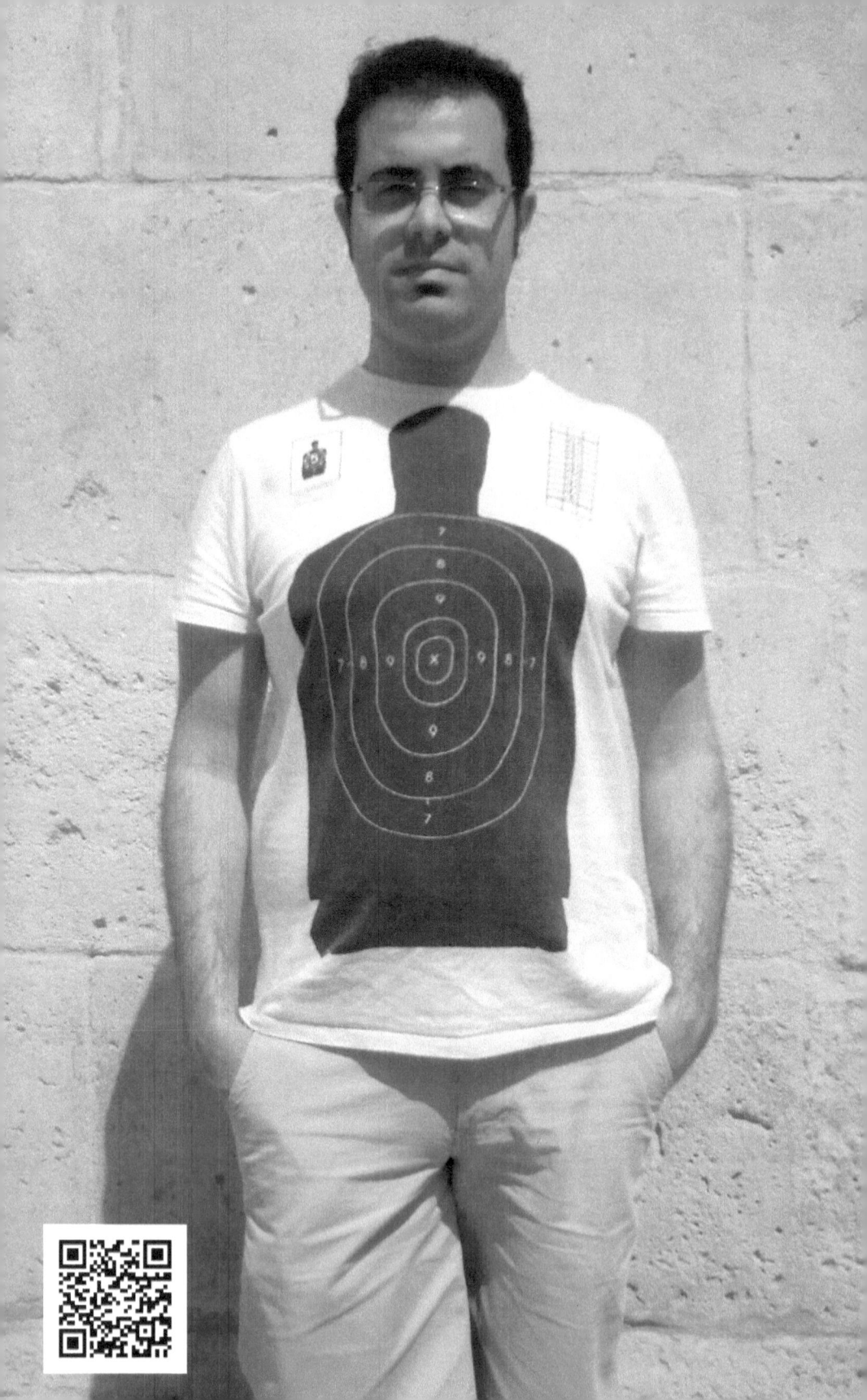

Bio

Rubén Fresneda
1988 Alcoy (Alicante)
rubfrero@hotmail.com
www.rfresneda.wordpress.com
www.alfanumerics.wordpress.com

Formación académica
2011. *Licenciado en Bellas Artes*. Universidad Politécnica de Valencia (UPV).

Formación complementaria
2012. *IV Jornadas de Marketing*. Centro de Formación Permanente (CFP, UPV).

2009. *La mesa redonda "Abstraccions"*. Departamento de Pintura, Facultad de Bellas Artes de San Carlos, UPV.

· *Seminario fotografía, figura e imagen. La experiencia de los cuatro temperamentos*. Departamento de Pintura, Facultad de Bellas Artes de San Carlos, UPV.

2008. *Conferencias sobre la arquitectura y De Chirico*. Instituto de Ciencias de la Educación (ICE, UPV).

· *II Jornadas de diseño. La rebelión de los objetos. Isidro Ferrer y Paco Bascuñán*. Departamento de Dibujo, Facultad de Bellas Artes de San Carlos, UPV.

· *III Seminario La voz en la mirada*. Departamento de Pintura, Facultad de Bellas Artes de San Carlos, UPV.

2007. *II Seminario La voz en la mirada*. Departamento de Pintura, Facultad de Bellas Artes de San Carlos, UPV.

Exposiciones individuales

2014. *Alfanumèrics.* Espai d'Art Arpella. Concejalía de Cultura del Ayuntamiento de Muro de Alcoy (Alicante).

· *Alfanumerics*. Centro de Juventud Campoamor. Concejalía de Juventud del Ayuntamiento de Valencia.

· *Alfanumerics*. Radio City, Valencia.

· *Alfanumerics*. Galería Espacio, Valencia.

2013. *Gradaciones de lo cotidiano (The End)*. Centre Cívic Antic Sanatori. Concejalía de Cultura del Ayuntamiento de Sagunto (Valencia).

· *Gradaciones de lo cotidiano 2*. Ateneo Mercantil de Valencia.

· *Painting&Flavour (Selection)*. Sala Matisse, Valencia.

· *Painting&Flavour*. Librería-Café Chico Ostra, Valencia.

2012. *Daily Colours*. Sala de exposiciones de Seguros La Unión Alcoyana, Alcoy (Alicante).

· *Natural things*. Escola Politècnica Superior d'Alcoi (EPSA, UPV), Alcoy.

· *Frequent colours*. Escuela Técnica Superior de Ingeniería Informática (UPV), Valencia.

2011. *Colors i Sabors*. Art-Té, Alcoy.

· *Gradaciones de lo cotidiano*. Centro de Juventud Campoamor. Concejalía de Juventud del Ayuntamiento de Valencia.

· *Simbolismos fálicos*. Café de la Seu, Valencia.

Exposiciones colectivas

2013. *XIII mostra d'Art d'Ací*. Espai d'Art Arpella, Muro de Alcoy.

· *Change Art*. Parking Gallery, Alicante.

2012. *El rostro, el otro*. Palau de la Música, Valencia.

2011. *De la Malvarrosa al papel*. Biblioteca María Moliner. Concejalía de Cultura del Ayuntamiento de Valencia.

· *Papers sonors*. Biblioteca María Moliner. Concejalía de Cultura del Ayuntamiento de Valencia.

· *Frente a la nueva realidad del VIH/Sida, rompe tus prejuicios* (itinerante):
 · Societat Coral El Micalet (Valencia).
 · Centre Jove del Port de Sagunt (Sagunto, Valencia).
 · Centre Jove del Mercat (Mislata, Valencia).

· *Duchamp is here*. Centre Cultural Mario Silvestre. Concejalía de Cultura del Ayuntamiento de Alcoy.

· *Artificial, naturalmente*. Biblioteca Nova Al-Russafí. Concejalía de Cultura del Ayuntamiento de Valencia.

2010. *New Art Only*. Centre Cultural Mario Silvestre. Concejalía de Cultura del Ayuntamiento de Alcoy.

· *Pintura y medios de masas*. Biblioteca Eduard Escalante. Concejalía de Cultura del Ayuntamiento de Valencia.

2008. *Ante el VIH tu actitud marca la diferencia*. Biblioteca Nova Al-Russafí. Concejalía de Cultura del Ayuntamiento de Valencia.

2007. *7ª trobada de pintors. Barri El Partidor*. Mercado de San Mateo, Alcoy.

Otras actividades

2014. Diseño de la colección *Libros para rayar, escribir, dibujar y destrozar* para Ediciones[74].

2013. Aparición de obra como portada en Ediciones[74]:
 · *El corazón delator*. Edgar Allan Poe
 ISBN: 9781494372507
 · *El origen de las especies*. Charles Darwin
 ISBN: 9781489586469
 · *Ante la ley*. Franz Kafka
 ISBN: 9781494372491

· *El viejo manuscrito*. Franz Kafka.
ISBN: 9781494372576
· *Un mensaje imperial*. Franz Kafka.
ISBN: 9781494372620
· *Preocupaciones de un padre de familia*. Franz Kafka. ISBN: 9781494372453
· *Un golpe a la puerta del cortijo*. Franz Kafka. ISBN: 9781494372606
· *20.000 leguas de viaje submarino*. Julio Verne. ISBN: 9781494737177

· Publicación del ensayo *Pintura, cuestiones y recursos*. Ediciones74, ISBN: 9781484146378.

· Publicación del libro *Bienvenidos al paraíso*. Ediciones74, ISBN: 9781493737215

2012. Aparición de obra como portada en Editorial Cántico:
· *Hombres víctimas y mujeres agresoras. La cara oculta de la violencia entre sexos.* María de la Paz Toldos Romero. ISBN: 978-84-940368-8-0.
· *Sentado junto al muro*. Rafael Antúnez Arce.
ISBN: 978-84-940368-3-5.

Catálogos

2014. *Alfanumerics*. Ediciones74. ISBN: 9781499531985

2013. *Gradaciones de lo cotidiano (The End)*. Ediciones74. ISBN: 9781492314721.
· *Gradaciones de lo cotidiano 2*. Autoeditado. Rubén Fresneda 2013. ISBN: 9781484128367
· *Painting&Flavour (Selection)*. Autoeditado.
· *Painting&Flavour*. Autoeditado.

2012. *Daily Colours*. Autoeditado.

· *Natural things.* Autoeditado.

· *El rostro, el otro.* Edita Departamento de Pintura, Facultad de Bellas Artes de San Carlos, Universidad Politécnica de Valencia. Editorial UPV. ISBN: 978-84-8363-733-0. Valencia, 2012.

· *Frequent Colours.* Autoeditado.

2011. *Colors i Sabors.* Autoeditado.

· *Gradaciones de lo cotidiano.* Autoeditado.

· *Simbolismos fálicos.* Autoeditado.

· *Artificial, naturalmente.* Edita Departamento de Pintura, Facultad de Bellas Artes de San Carlos, Universidad Politécnica de Valencia. La Imprenta CG. Depósito legal: V-3644-2011. Valencia, 2011.

· *Toc toc.* Edita Facultad de Bellas Artes de San Carlos, Universidad Politécnica de Valencia. Departamento de Dibujo. Diazotec S.L. Depósito legal: V-1985-2011. Valencia, 2011.

2010. *New Art Only.* Edita ArtinActionAlcoi. Catálogo digital en formato PDF y soporte CD-ROM. Alcoi, 2010.

· *Pintura y medios de masas.* Edita Departamento de Pintura, Facultad de Bellas Artes de San Carlos, Universidad Politécnica de Valencia. Fire Drill. ISBN: 978-84-932373-9-4. Valencia, 2010.

2008. *Ante el VIH, tu actitud marca la diferencia.* Edita Facultad de Bellas Artes de San Carlos, Universidad Politécnica de Valencia. Gironés impresores S.L. ISBN: 978-84-692-4291-9. Valencia, 2008.

2006. *Sida, ací i ara. No et quedes als núvols.* Edita Facultad de Bellas Artes de San Carlos, Universidad Politécnica de Valencia. Gironés Impresores S.L. ISBN: 987-84-690-6280-7. Valencia, 2006.

Radio/Televisión

2013

27/05/2013. *Aparición de obra en Informativos Telecinco.* David Torres y Antonio Martinez.

05/03/2013. *Entrevista en Hoy por Hoy Alcoy.* Radio Alcoy, Cadena Ser.

2012

20/11/2012. *Aparición de obra en Informativos TV-A.* Televisión de Alcoy, Cocentaina, Ibi, Castalla y Onil.

20/09/2012. *Entrevista en Hoy por hoy Alcoy.* Radio Alcoy, Cadena Ser.

08/06/2012. *Cuña informativa. Informativos mediodía Cope.* Radio Cope Alcoy.

08/06/2012. *Cuña informativa. Informativo matinal Cope.* Radio Cope Alcoy.

08/06/2012. *Entrevista en Informativos TV-A.* Televisión de Alcoy, Cocentaina, Ibi, Castalla y Onil.

Revistas

2013

01/05/2013. *Exposiciones.* Agenda Urbana. Valencia.

01/03/2013. *Gradaciones de lo cotidiano 2, de Rubén Fresneda.* Revista Ateneo Mercantil de Valencia.

01/03/2013. *Exposiciones.* Agenda Urbana. Valencia.

07/02/2013. *Exposicions València. Tres mostres de Rubén Fresneda a València.* Bonart, revista d'art en català. Redacció.

01/02/2013. *Exposiciones.* Agenda Urbana. Valencia.

2012

13/09/2012. *Exposicions Alcoi. Daily Colours de Rubén Fresneda a Unió Alcoiana.* Bonart, revista d'art en català. Redacció.

06/06/2012. *Exposicions Alcoi. Natural Things de Rubén Fresneda a EPSA.* Bonart, revista d'art en català. Redacció.

20/02/2012. *Exposicions València. Oberta la mostra de Rubén Fresneda*. Bonart, revista d'art en català. Redacció.

2011

21/11/2011. *Alcoi: El CDAVC interessat per la trajectòria de Rubén Fresneda*. Bonart, revista d'art en català. Redacció.

26/10/2011. *Alcoi: Rubén Fresneda inaugura a la teteria Art-Té*. Bonart, revista d'art en català. Redacció.

Artículos propios
2012

05/07/2012. *Rubén Fresneda lamenta la falta de actividad expositiva*. Periódico Ciudad de Alcoy.

05/07/2012. *De l'Art a Alcoi i la seva mort*. Diario digital Ara multimèdia.

Prensa
2013

08/10/2013. *Exposiciones de Rubén Fresneda en el puerto de Sagunto y en Muro*. Periódico El Nostre Ciutat. Redacción.

02/10/2013. *Rubén Fresneda en Sagunto.* Diario digital Pàgina66. Redacción.

27/09/2013. *El pintor Rubén Fresneda expone su obra "Gradaciones de lo cotidiano"*. El periòdic. Periódico digital de la comunidad valenciana.

27/09/2013. *El pintor Rubén Fresneda expone en el Centro Cívico de Sagunto su obra "Gradaciones de lo cotidiano"*. El periódico de aquí. Redacción.

26/09/2013. *Esta tarde se inaugura en el Centro Cívico la exposición "Gradaciones de lo cotidiano (The End)"*. Diario El Económico. Redacción.

26/09/2013. *Rubén Fresneda presenta hoy en el Port su exposición «Gradaciones de lo cotidiano»*. Diario Levante, el mercantil valenciano.Redacción.

07/06/2013. *25 artistas eligen entre 500 propuestas.* Diario Información. África Prado.

02/05/2013. *Agenda jueves 2 de mayo de 2013.* Diario Levante, el mercantil valenciano. Vicente Pérez.

01/05/2013. *Rubén Fresneda expone Gradaciones de lo cotidiano 2 en el Ateneo Mercantil.* Diario digital El periodic. Redacción.

30/04/2013. *Rubén Fresneda estarà present a València.* Diario digital Pàgina66. Redacción

30/04/2013. *La obra de Fresneda, en el Ateneu Mercantil.* Periódico Ciudad de Alcoy. I. Sánchez.

07/02/2013. *El pintor alcoyano, Rubén Fresneda presenta en febrero la primera de tres exposiciones individuales en Valencia.* Diario digital El periódico de aquí. Redacción.

2012

22/09/2012. *Daily Colours de Rubén Fresneda en la Unión Alcoyana.* Periódico Ciudad de Alcoy. Redacción.

19/09/2012. *Colorit amb Rubén Fresneda.* Diario digital Pàgina66. Jorge Cloquell.

18/09/2012. *Rubén Fresneda inaugura la exposición Daily Colours en la Unión Alcoyana.* Periódico Ciudad de Alcoy. Redacción.

15/09/2012. *El Daily Colours de Rubén Fresneda a Alcoi.* Diario digital Pàgina66. Redacción.

19/06/2012. *Últimos días de la exposición de Rubén Fresneda.* Periódico Ciudad de Alcoy. Redacción.

15/06/2012. *Natural things o com menjar-se un quadre abstracte.* Diario digital Aramultimèdia. Marta Rosella Gisbert Doménech.

07/06/2012. *Fresneda y la fuerza del color.* Periódico Ciudad de Alcoy. Redacción.

06/06/2012. *Rubén Fresneda exposa en la EPSA*. Diario digital Pàgina66. Redacción.

07/02/2012. *Rubén Fresneda presenta a València Frequent Colours*. Diario digital Pàgina66. Jorge Cloquell.

2011

22/11/2011. *CDAVC s'ha interessat per Rubén Fresneda*. Diario digital Pàgina66. Redacción.

04/11/2011. *Colors i Sabors*. Diario digital Pàgina66. Jorge Cloquell.

28/10/2011. *Agenda viernes 28 de octubre de 2011*. Diario Levante, el mercantil levantino.

27/10/2011. *Rubén Fresneda y las gradaciones de lo cotidiano en el Centro de Juventud Campoamor de Valencia*. Diario digital Globedia. Javier Mesa Reig.

14/10/2011. *Agenda viernes 14 de octubre de 2011*. Diario Levante, el mercantil valenciano.

13/10/2011. *El alcoyano Fresneda expone en Valencia*. Diario Información. C.S.

13/10/2011. *Agenda jueves 13 de octubre de 2011*. Diario Levante, el mercantil valenciano. Vicente Pérez.

11/10/2011. *Rubén Fresneda inaugura a València*. Diario digital Pàgina66. Ramón Requena.

10/10/2011. *La sala de exposiciones de Campoamor acoge una nueva exposición*. Diario digital El periòdic.

23/09/2011. *Agenda viernes 23 de septiembre de 2011*. Diario Levante, el mercantil valenciano.

03/09/2011. *Agenda sábado 3 de septiembre*. Diario Levante, el mercantil valenciano. Vicente Pérez.

20/03/2011. *Mundos plásticos*. Periódico Ciudad de Alcoy. J. Ll. Seguí.

05/03/2011. *Suma de propuestas creativas*. Periódico Ciudad de Alcoy. Juan Sanz.

04/03/2011. *Exposició i performance en el Centre Cultural*. Diario digital Pàgina66. Redacción.

03/03/2011. *Performance i avantguarda sorprenen al Centre Cultural d'Alcoi*. Diario digital ARA multimèdia. L. Vila.

03/03/2011. *Exposición con "performance" inaugural en el centre cultural*. Periódico Ciudad de Alcoy. E.V.

27/02/2011. *Cantidad de teatro y música*. Periódico Ciudad de Alcoy. J. Ll. Seguí.

13/02/2011. *La escenografía y las artes plásticas*. Periódico Ciudad de Alcoy. J. Ll. Seguí.

30/01/2011. *Noticias del teatro*. Periódico Ciudad de Alcoy. J. Ll. Seguí.

2010

12/12/2010. *Todo es música*. Periódico Ciudad de Alcoy. J. Ll. Seguí.

05/12/2010. *Tiempos modernos*. Periódico Ciudad de Alcoy. J. Ll. Seguí.

04/12/2010. *Arte sin fronteras en el Centre Cultural*. Periódico Ciudad de Alcoy. Ximo Llorens.

01/12/2010. *Exposición de arte internacional y local*. Diario digital Pàgina66. Rafa Cerdá M.

30/11/2010. *Inauguran una muestra de vanguardia internacional*. Periódico Ciudad de Alcoy. Ximo Llorens.

28/11/2010. *Teatre Calderón: Espectacular*. Periódico Ciudad de Alcoy. J. Ll. Seguí.

21/11/2010. *Final de año plástico*. Periódico Ciudad de Alcoy. J. Ll. Seguí.

31/10/2010. *Arte en el purgatorio*. Periódico Ciudad de Alcoy. J. Ll. Seguí.

10/10/2010. *Trabajo de artistas*. Periódico Ciudad de Alcoy. J. Ll. Seguí.

08/10/2010. *Arte que va, arte que viene*. Periódico Ciudad de Alcoy. J. Ll. Seguí.

Obra en Colecciones

· *María Benet Ballester*.
Acrílico sobre tabla. 39x15cm 2013. Colección María Benet Ballester, Benetússer (Valencia).

· *Les coses de l'èsser humà I*.
Collage sobre papel, 29.7x21cm, 2011. Colección de Arte Contemporáneo Visible, Madrid.

· *Les coses de l'èsser humà II*.
Collage sobre papel, 29.7x21cm, 2011. Colección de Arte Contemporáneo Visible, Madrid.

· *Autorretrat*.
Acrílico sobre tabla, 120x60cm, 2013. Diego Martínez, Benidorm, Alicante.

· *La nit en rosa*.
Óleo sobre lienzo, 100x40cm, 2012. Colección Ateneo Mercantil de Valencia.

· *Café bombó*.
Óleo sobre lienzo, 100x40cm, 2010. Colección Tomás Benet Ballester, Puerto de Sagunto (Valencia).

· *Vi negre*.
Óleo sobre lienzo, 100x40cm, 2011. Colección Carles Vilaverde Bargues, Valencia.

· *Meló d'Alger*.
Óleo sobre lienzo, 100x40cm, 2010. Colección Sala Matisse, Valencia.

· *Marina Guijarro Campello.*
Acrílico sobre tabla. 39x15cm, 2013. Colección Marina Guijarro Campello, Madrid.

· *Santos López Real.*
Acrílico sobre tabla. 39x15cm, 2013. Colección Santos López Real, Madrid.

· *Cau la nit II.*
Óleo sobre lienzo, 100x40cm. 2011. Colección Kim Coleman-Cooper. Alcoy.

· *María José Pallarés Maiques.*
Acrílico sobre tabla. 39x15cm. 2012. Colección Majo Pallarés Maiques. Alcoy.

· *Tomás Benet Ballester.*
Acrílico sobre tabla. 39x15cm. 2011. Serie limitada. Pieza 6 de 7. Colección Tomás Benet Ballester, Puerto de Sagunto (Valencia).

· *Montserrat Pastor Arroyo.*
Acrílico sobre tabla. 39x15cm. 2011. Serie limitada. Pieza 5 de 7. Colección Montserrat Pastor Arroyo, Alcoy.

· *Juan Castellanos Campos.*
Acrílico sobre tabla. 39x15cm. 2011. Serie limitada. Pieza 4 de 7. Colección Juan Castellanos Campos, Ibi.

· *Jesús Muñoz Leirana.*
Acrílico sobre tabla. 39x15cm. 2011. Serie limitada. Pieza 2 de 7. Colección Jesús Muñoz Leirana, Alcoy.

· *Iris Verdejo Mañogil.*
Acrílico sobre tabla. 39x15cm. 2011. Serie limitada. Pieza 3 de 7. Colección Iris Verdejo Mañogil, Ibi (Alicante).

· *Iris Gutiérrez Company.*
Acrílico sobre tabla. 39x15cm. 2011 Serie limitada. Pieza 1 de 7. Colección Iris Gutiérrez Company, Alcoy.

· *Gegant nuet xafant la Catedral i l'Ajuntament de València.*
Collage y acrílico sobre papel. 28x20.5cm. 2011. Colección José María Segura Portalés, Valencia.

· *Big Banana's cowboy.*
Collage sobre papel. 50x70cm 2011. Colección Tomás Benet Ballester, Puerto de Sagunto (Valencia).

· *Banana's cowboy.*
Collage sobre papel. 30x20cm 2011. Colección Arturo Vallés Bea, Valencia.

· *Retrat de Juan Castellanos Campos.*
Grafito sobre papel 42x29.7cm 2007. Colección Juan Castellanos Campos, Ibi (Alicante).

· *Retrat de Jesús Muñoz Leirana.*
Óleo sobre lienzo 92x73cm 2011. Colección Jesús Muñoz Leirana, Alcoy.

· *Retrat d'Iris Gutiérrez Company.*
Óleo sobre lienzo 92x73cm 2011. Colección Iris Gutiérrez Company, Alcoy.

· *Emma i els seus somnis.*
Técnica mixta y collage sobre lienzo 73x60cm 2010. Colección Emma F. Romera, Alcoy.

· *David u Homenatge a Miquel Àngel.*
Acrílico sobre lienzo (tríptico) 150x150cm 2010. Colección privada, Alcoy.

· *Soldat.*
Óleo sobre lienzo 18cm de diámetro 2010. Colección privada, Alcoy.

· *Emma.*
Óleo sobre lienzo 73x150cm 2009. Colección Emma F. Romera, Alcoy.

· *Tors masculí.*
Óleo sobre tabla 20x15cm 2009. Colección privada, Valencia.

· *Mickey i Minie.*
Acrílico sobre lienzo y madera (políptico) 50x50cm 2009. Colección Emma F. Romera, Alcoy.

· *Retrat del David de Miquel Àngel.*
Acrílico sobre lienzo 50x40cm 2008. Colección Elena Emma Romera, Alcoy.

· *Isabel-Clara Simó, Antoni Miró, Joan Valls, Alcoi i Ovidi Montllor.* Óleo sobre lienzo 116x89cm 2008. Colección Elena Emma Romera, Alcoy.

· *Nen lleig.*
Temple sobre tabla entelada 21x29cm 2008. Colección privada, Alcoy.

Agradecimientos:

A la dirección de la Galería Espacio de Valencia por dejar exponer mi nuevo trabajo, a Marta Rosella Gisbert Doménech y a Tomás Benet Ballester por ayudarme ha hacer posible esta primera exposición de Alfanumerics en Valencia.

www.ingramcontent.com/pod-product-compliance
Lightning Source LLC
Chambersburg PA
CBHW021048180526
45163CB00005B/2338